鮮于樞（1246～1302）

一提到元代的書法，大多數人的腦海中應當會立即聯想到「趙孟頫」這三個字。趙孟頫的成就，在帖學的承傳之中，扮演了極重要的角色。然而，書法史上單線的發展觀念，在清代碑學興起之後，便已經遭到了質疑，而到了文物大量出土、碑帖印刷流傳快速且廣泛的

的趙氏後裔，而取得自己的定位呢？從另一方面來說，趙孟頫是以號召回歸二王傳統大纛的執旗者；而所謂二王的傳統，在真跡鮮見的帖學脈絡裡，又是如何被眾人演繹呢？這是元代的另一個發人深省卻尚未深拓的問題。

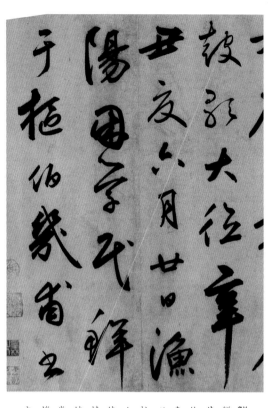

鮮于樞《韓愈石鼓歌》卷末

鮮于樞，字伯機，自號困學民。其祖籍河北漁陽（今北京），但他卻在汴梁（今開封）出生。他青年時期遊歷北方十餘年，中年以後，行止多在江南，尤其定居杭州後，更結識一批優秀的文人，往來切磋書藝、鑑賞古玩，使之眼界大開，也使其書法更為精進。其書筆力遒勁、結字穩健、體勢雄秀，且氣格高雅，於當代就備受讚賞，終使他在元代趙孟頫一枝獨秀的氛圍中，能與之分庭抗禮。（洪）

元代，我們更應該思考，趙孟頫一人就足以掩蓋元代的所有文人書家，而成為元蒙一代九十年間唯一的解答嗎？

對元代書法史有較仔細認識的人，應當已經注意到，儘管趙孟頫的晚輩，如張雨、王蒙等人，或多或少都曾經親炙趙孟頫，但在他們的時代，已經試圖努力開拓自己的書風特色，而卓然成家，力圖突出自己的成就。那麼在元代初期，以趙孟頫為中心的這群文人，每一位又是以怎樣的心態來面對這一個令人悅服

在這兩個交錯的思維中，鮮于樞書風的重要性便呈現出來了。

鮮于樞（1246～1302），字伯機，自號困學民，又號直寄老人、虎林隱吏。原籍河北漁陽（今北京），但他出生於宋末元初的金國領地汴梁，也就是現在的開封。不同於大部分的南方文人，鮮于樞並不是一個出身於儒學世家的傳統文人，他是北方的胡人，父親鮮于光祖是負責軍中軍需品供給的官吏，隨著戰事的發生而四處遷徙，也因此鮮于樞早

年的書學作品幾乎都沒有流傳下來。我們目前所見的基本上都是鮮于樞在揚州及錢塘（今杭州）定居之後所書題的跋文或作品。然而，從這些作品觀之，我們已經可以清楚的感受到，鮮于樞在錢塘時與眾多文人間的交往，與古人名跡的觀摩，對他的書風影響是多麼的劇烈、多麼的重要了。

鮮于樞早年在北方曾經得到過奧敦周卿、竹軒、姚魯公雪齋及張天錫的教導（見劉致跋《鮮于樞書韓愈進學解》以及解縉《春雨雜述》）其中奧敦周卿的墨跡不傳，姚樞所學為歐體，台北故宮藏有一件姚樞所寫《致進之提舉相公尺牘》，字型修長，撇捺間頗有歐陽詢《張翰帖》的意味；而張天錫是王庭筠的筆嗣，所學的是米芾一路。傳說鮮于樞曾經見二人輓車行於泥淖中，遂悟筆法，這可能使得鮮于樞對筆毛揮灑的彈性特別有體悟，因而學起李邕的書法來，更加順手而自得。然而我們在鮮于樞作品中看到用筆活潑、轉折暢順有神的部份，則應該就是早年張天錫為他打下的基礎。

鮮于樞曾經記載他當年在張天錫門下時說：「余昔書於錦溪老人張公，適有友人於余齋作飛嚴二字，意欲鐫刻之峰石上，而猶嫌飛字下勢稍懈，適張公過余，甚嘉賞之。余指其失，公曰：非也，特識未完耳。遂補一點，便覺全體振動。他日友人見之，曰：此必張公另書也。因言其故，共探神妙不測」。可見張天錫對於鮮于樞的教導，不僅僅是筆法上的指撝，更包含了作品整體的體勢審察。

是故，鮮于樞的作品能得勢之妙，張天錫必定居功甚偉。

從鮮于樞的父親鮮于光祖的官程來看，大約可以知道鮮于樞早年曾在武昌、大梁等地居住過，受到張天錫的指教應該就是在開封的時候，而後在二十歲時擔任監河椽，之後又在北方汴梁一帶遊歷了十餘年，在三十一歲時，鮮于樞在大梁居的仍是椽行御史府，這十年間大約仍是任居於類似的官職，而積功漸升。到了鮮于樞三十二歲，也就是至元十四年（1277），鮮于樞離家前往揚州赴行臺御史椽的職位，並在揚州的第二年首次與趙孟頫相遇，趙孟頫後來憶起兩人相見，寫詩道：「我方二十餘，君髮黑如漆，契合無間言，一見同宿昔。」

鮮于樞的父親鮮于光祖大約在他三十六歲時死於淮河道中的路上，鮮于樞因而到了維陽一帶。三十八歲時，鮮于樞曾經到山東東平一帶做了小官，並在此時以古書數種易得了曠世名跡——顏眞卿之《祭姪文稿》；鮮于樞對這件書跡寶愛的程度，不但親自加以重新裝裱，更二度加以題跋。在《祭姪文稿》重裝之後，鮮于樞又曾前往大都（今北京）會見當時諸位名公。

鮮于樞自大都回來後，其行藏就大多在江南，尤其是錢塘（今杭州）、揚州一帶。居於江南時，他首先購得了王獻之《保母磚》以及徐浩書《朱巨川告身》，後來又與當地文人建立了極爲親密的友誼，這使得當時在江南一帶流傳的晉唐以來名跡，盡入鮮于樞的眼底。簡單的列舉，就有顏眞卿的《劉中使帖》、蔡襄的《謝賜御書詩》、米友仁的《雲山圖》、南朝之《瘞鶴銘》、金王庭筠的《幽竹枯槎圖卷》、五代楊凝式之《韭花帖》和《夏熱帖》、北宋蘇軾與文同的《墨竹》等，這些絕大部分都是目前仍然存世的古代重要書畫作品。這之間，鮮于樞更先後鑑賞過三本《蘭亭敘》，寫下跋語，對於過眼的名跡，鮮于樞還曾經下過功夫臨摹，目前仍傳世的有《臨楊凝式神仙起居法》、《臨王羲之鵝群帖》以及《摹補高閑草書千字文》。

從鮮于樞留存過跋語的上述作品，我們已經可以發現，鮮于樞的見聞取材，絲毫不受限於趙孟頫以二王爲宗的復古主義，他對於五代、南北宋的著名書畫家，一視同仁地加以珍視，這種廣泛的學習使得他與趙孟頫得以各擅勝場，並立於當代。

由文獻所載元代人對於鮮于樞行草書的推崇，以及目前所存的作品來驗證，對鮮于樞書學影響最大的，莫屬他任職湖南時所見的李邕《麓山寺碑》，以及唐代孫過庭的《書譜》。目前傳世的《書譜》卷後並無後人跋語，然而鮮于樞曾經在跋《徐浩書朱巨川告身》後這樣記載他曾攜帶《書譜》前往浙江拜訪喬仲山，這表示他曾經收藏過此卷。我們更可以從鮮于樞大量的小草書作品中看出孫過庭對他的影響，甚至在大型的手卷中，鮮于樞結字的草法也與趙孟頫的行草有截然不同的風格，這另一方面也是鮮于樞的書法線條得自於李邕的結果。其下筆即以萬鈞之力落紙，筆鋒運行微微提按，在扭轉時更注

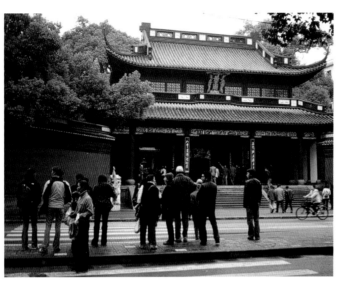

杭州　西湖岳王廟　（洪文慶攝）

杭州，曾是北宋南遷後的都城，取名臨安，意謂臨時安定，大有北圖中原之展志。然諷刺的是，精忠報國、主張北伐的岳飛，卻被偏安的君臣害死，南宋也終被蒙古所滅。也因此，北方人鮮于樞才能南來杭州定居，他曾於西湖邊虎林構築書室叫「困學齋」，閉門謝客，終日鑑賞古玩，調琴作書，或與友人切磋書藝。圖是西湖邊的岳王廟。（洪）

南朝梁《瘞鶴銘》　北京故宮博物院藏宋拓本

《瘞鶴銘》是宋代的一件至爲有名的摩崖刻石，它被發現在長江口的一件小島上，由於潮汐起落，一天只有一半的時間暴露在空氣中，也因此受海水侵蝕嚴重，亦曾遭受雷擊，因而殘字不多，黃庭堅對於這件書法推崇備至，書寫者不明。鮮于樞曾收藏過此石刻的宋拓本，加以觀摩研習。

重筆腰之彈力的發揮，使得鮮于樞的線條更見韌性，一筆一畫在結構問力求平穩之下，都綻放著堅毅的力道，這與趙孟頫注重流利間見筆鋒飄轉的風姿，實是難分瑜亮。

毫無疑問，元代是一個復古的年代，我們看到許多的書跡都有元代文人團體一同賞鑑時所留下的觀款或者抒發各自見解的文字。這些珍貴的墨跡，構建了元代短短數十年間璀璨的書法鑑賞史，然而宋代的尚意書風並不因而斷絕書家追求自我的努力，在法度技巧熟練的基礎之上，鮮于樞與趙孟頫便是兩個極佳的例子。他們兩人對於《蘭亭》的推崇以及晉人風流的崇尚，都是毫無問的。然而趙孟頫在南宋皇室的遺風下，由經眼的眾多墨跡的潤養和本身的努力，造成了他遠至明清的影響力，甚至明末的書畫巨擘董其昌也時常將趙孟頫作為假想敵，相互睥睨。而鮮于樞所著力的李邕以及孫過庭，則是唐代中從二王書風中卓然成家的王系傳授。這二人原被後人推許為元初三大家，而鮮于樞在這三人之中，尤以卓立的風標，韻意不盡的線條，展現出自我的本性風格。趙孟頫在《哀鮮于伯幾詩》中說他「氣豪聲若鐘，意憤髯屢戟，談諧雜叫嘯，議論造精覈」可見他為人形像粗獷豪邁而有北人之真性情。吳寬說他「鮮于書名，在當時與趙吳郡、鄧巴西各雄長一方，困學多為草書，其書從真行來，故落筆不苟，而點畫所至，皆有意態，使人觀之不厭」。確為適評。

是唐代中從二王書風中卓然成家的王系傳人。在同樣尊崇二王的時代，二人由於個性的不同，身份遊歷的不同，因而取材也有所差異，而更重要的是，他們各自發展了適合自己的領域，趙孟頫在指腕之間達到了一個巔峰，鮮于樞則在肘掌間找到了自己的天空。

由於早期文獻考證並不完整，鮮于樞的生年，向來被定為西元一二五六年至一三零二年，一直到了近幾年，由於文獻的取得便利，才有學者推敲出新的發現，而將其生年推早到了一二四六年。雖然只是數字上的考究，卻使得趙孟頫與鮮于樞之間的關係有了重大的改變，趙孟頫生於西元一二五四年，鮮于樞生於西元一二五六年，又是依據舊的資料，鮮于樞乃是他的後輩，所以一般都認為鮮于樞在書學上或鑑定上或多或少地受到了趙孟頫的指授。然而，如今我們確知鮮于樞年長趙孟頫八歲，則趙孟頫反是鮮于樞的晚輩了。從書跡上來看，鮮于樞對李邕的學習效法是從一而終的，反而是趙孟頫是在晚年才摻入李北海（也就是李邕）的筆意，那麼這兩人之間的師友關係，可能就要完全反過來看了。

雖然傳聞趙孟頫曾私下收購鮮于樞的書法，加以焚燬，以免鮮于樞的書名勝於己。但我們現在看到他們當時合作所留下來的《哀鮮于伯幾詩》，以及趙孟頫所留下的《續千字文卷》，可以見到他們之間的誠摯的友情，早在至正十五年「一見如故，契合無間」的友情，鮮于樞曾稱讚趙孟頫「子昂篆隸正行草具為當代第一」（見鮮于樞跋趙文敏《過秦論》），而趙孟頫也曾提到「嘗與伯機同學草書，伯機過余遠甚，極力追之而不能及。」

元 趙孟頫《致鮮于樞尺牘》局部 行草書 紙本
25.5×45.5公分 台北故宮博物院藏

趙孟頫與鮮于樞兩人因書藝和鑑賞互玩而相知相惜，彼此對書藝互相薦揚。如此件作品《致鮮于樞尺牘》，內容談的是有關鑑賞書畫的問題，末尾附筆寫友情，「伯幾想安勝，便中冀為道意。」顯然信是寫給別人，但順便問候鮮于樞的，可見兩兒之友誼。（洪）

鮮于樞《跋楊凝式夏熱帖》行草書 紙本
23.8×33公分 北京故宮博物院藏

《夏熱帖》是楊凝式最為狂放的一件作品，然而由於保存不佳，原蹟並不清晰，也造成了這件作品的氣息更加的渙散，眩人耳目。鮮于樞也曾收藏、鑑賞、題跋過這件作品，並多少受到影響。

《跋顏真卿祭姪文稿》與《跋徐浩朱巨川告身》

紙本　台北故宮博物院藏

鮮于樞收藏了顏真卿的《祭姪文稿》之後，曾經親自題跋兩次，而至元二十一年（1284）那一年所作的跋語，也是他現存最早的書跡。

鮮于樞在至元十九年壬午（1282）春天得到了顏真卿《祭姪文稿》，甲申年（1284）重新裱裝，而在丙戌年（1286）六月寫下了第一次的跋語。

而第二次的跋語，則說在至元癸未（1283）以古書數種由曹彥禮手中換來，此跋寫於戊子年（1288），到底是1282年還是1283年得到的《祭姪文稿》？由於鮮于樞寫這兩條跋語的時候都已經是在杭州了，他重新裝裱《祭姪文稿》也是到了杭州，找到了適當的裝裱匠師之後的事情。而1282年，鮮于樞仍在維揚，也就是揚州，1283年才到山東，遇到了曹彥禮，因此，他收藏這件曠世名跡的時間或許是1283年，也就是鮮于樞三十八歲的時候。這年，鮮于樞再度來到杭州，與杭州的文人們相互交往，對於當時文壇以及古人書跡的視野必然日漸廣博，其書藝也進入了學習創作期的階段。

在收藏了這件作品三年之後才寫下跋語，可見鮮于樞對這件作品的珍惜，在《祭姪文稿》後的兩條跋語中，鮮于樞使用的是近乎端正的行楷書，一筆一劃，小心翼翼地寫著他的看法和收藏的緣由。這件著錄於《宣和書譜》中的唐代名跡對於鮮于樞的意義必然非凡，但比較起差不多十年後的《張彥享墓志銘》中那種自由出入於《文稿》風格的行草書而言，鮮于樞在這時似乎並非不敢班門弄斧，而是風格尚未開拓到小行草書的領域中來。

而在跋徐浩的《朱巨川告身》時，這段八行的行楷書中，我們已經可以略見他的基本風格之呈現，比起前兩條跋文，顯然要少了許多晉唐小楷的味道。一方面字與字相分離，行氣卻牽連不斷，而線條字格挺硬，雖然偏鋒較多，似乎與趙孟頫早年的小楷接近，但是部分的結字確實已經表現出他本身的特色，例如「朱」字的結體與捺筆的收尾，都可以與他的大字行楷書對照。

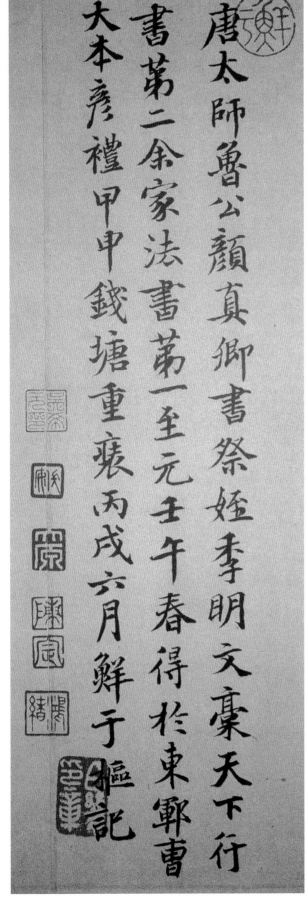

《跋顏真卿祭姪文稿》　1284年　紙本　高28.5公分　台北故宮博物院藏

《跋顏真卿祭姪文稿》 1286年　紙本　高28.5公分　台北故宮博物院藏

右唐太師魯國公書祭姪季
明文葉按宣和書譜載內府
所藏魯公書廿有八此其一也
宣政小璽及天水圓印遺迹
隱然尚存至元癸未以古書
數種易于束鄆曹彥禮甲
申來杭重裝戊子十月九日
鮮于樞拜手書

山東僉父周密觀于
玉蘂軒
錢唐屠約同觀
南昌曾悠一獲覽

《跋徐浩書朱巨川告身》　紙本　高27公分　台北故宮博物院藏

右唐太子少師會稽郡公
徐浩字季海書鍾絲縣令
朱巨川告按宣和書譜載內
府所藏三小字存想法寶林
寺詩與此告也宣政四角印
文隱然尚存至元丙戌購于
武林明年重裝又明年因
秘書郎喬仲山官溯西攜
書譜見訪遂得詳考書
于卷末鮮于樞伯幾父記

《王安石雜詩》

局部 1291年 卷 紙本 50×1025公分
遼寧省博物館藏

這件《王安石雜詩卷》，結字穩當，用筆使轉常露偏鋒，1277年的時候，鮮于樞曾經在湖南當過湖南憲司（肅政廉訪司）經歷，並親眼見到唐代李邕的《麓山寺碑》，我們可以在鮮于樞的許多筆畫中見到他將李邕的筆法融化而出的蹤跡。這個時期，鮮于樞似乎仍然在原本的書學以及新近所見的古人名跡中尋取自己的風格所在。

《王安石雜詩卷》則明白說明了這個掙扎的歷程，我們不難發現許多大家的蹤跡，奧敦周卿與姚樞的書跡現在都已經難見到了，而鮮于樞所甄愛的《麓山寺碑》與《祭姪文稿》則都不在這種接近趙孟頫審美旨趣的追求之中。

早年遊藝於北方的鮮于樞，在學習米芾的書風因緣下，勢必對晉代二王的書跡也十分的嚮往，使得他早年的書風，在一種楷書工穩以及行草跌宕的兩極間擺盪。但我們發現，在杭州文人薈萃的環境中，鮮于樞很快的在古人的遺墨中，走出了自己的路。

鮮于樞「始學奧敦周卿竹軒，後學姚魯公雪齋」，爲湖南司憲經歷，見李北海岳麓寺碑，乃有所得，至江浙，與故承旨趙公子昂諸人游處，其書遂乃大進。」

而關於他的師承也有「王庭筠擅名於金，傳子淡游，至張天錫，元初鮮于樞得之。」之說。

《王安石雜詩卷》是我們目前所知他最早的小草書作品。在宋代之後，書寫晉唐小草的書家可說是寥寥無幾了，鮮于樞在1287年見到了孫過庭的《書譜》，對他的影響甚大，在他一生的書法中，小草的作品時時可見孫過庭的影子。而用筆的出鋒跌宕處，更常有米芾的影響。

上圖：東晉 王獻之《保母帖》
31×29公分 美國弗利爾美術館藏 365年 宋拓本

王獻之《保母帖》是王獻之少數留下來的小楷作品之一，其高雅典麗的程度不下於其他小楷作品。在元代曾有拓本流傳於文人之間，對於崇尚王書的趙式書派，造成了極大的影響。王獻之雖以草書自外於父親的行草，但他的楷書功力，是在父親的督導下，仍然走典雅大方的路子，雖然只有短短數行，但精神筆法清晰，對書法家而言，比起刻帖中的作品質要更上一等。

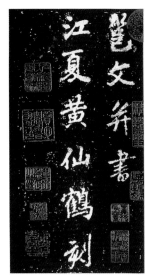
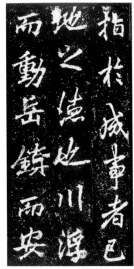
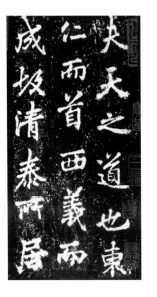

唐 李邕《麓山寺碑》局部 730年 宋拓本
每頁25.8×13.3公分 台北故宮博物院藏

李邕的墨跡對鮮于樞最具有影響力的就是《麓山寺碑》
了。這是因為他曾經在湖南任職，親眼見到真碑，因
而得到了最具有震撼性的教育。在拓本上必須自我推
敲的筆法，當看到原碑的時候必然有另一番感動吧。

原碑高丈七寸八，寬五尺三寸八，實在驚人，現在碑
藏於長沙嶽麓書院，可供後人瞻仰。

《杜甫行次昭陵詩卷》

無紀年　行書　紙本　32×342公分

北京故宮博物院藏

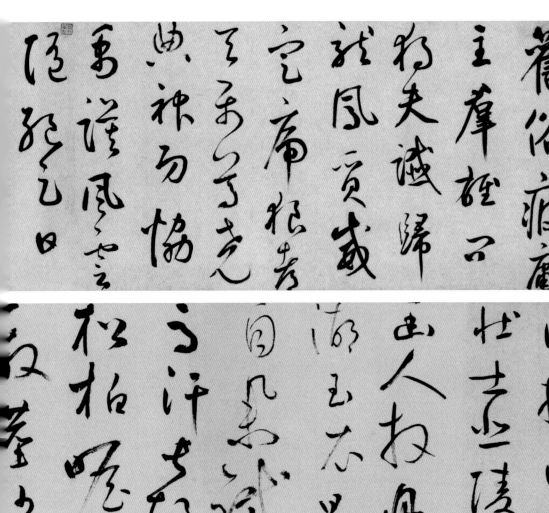

據王禕的跋中說「公元貞中嘗任帥幕，宦居於婺（今浙江金華地區），故婺之士大夫家有其書，禕往往及見之。」因而有學者認爲這件作品與1298年的《杜甫茅屋爲秋風所破歌詩》是寫於相近的年代。然而，儘管書寫的形式以及字體接近，其跋語中並無定論，但從書寫的品質上來觀察，似乎兩者尚有一段距離。

《杜甫行次昭陵詩卷》的款中明白地書寫著「困學民書」，鮮于樞到杭州自築書室日「困學齋」，應當是至元二十九年（1292）的事情。這是這件作品目前唯一確認的紀年書寫上限，而鮮于樞於大德三年（1299）自金華返回錢塘建直寄亭，自號支離叟，似乎可以當做是這件作品可能的最晚書寫年代。在這七年之間，鮮于樞寫了兩件確認的紀年行草書長卷作品，一件是前面所提到的《王安石雜詩卷》，另一件則是《杜甫茅屋爲秋風所破歌》了。

《杜甫行次昭陵詩卷》，很可能是在這兩件作品之間的年代裡所寫。在這個時候，時常可以見到米芾那種隨意的筆法，使得鮮于樞的線條在隨意中顯得不甚嚴謹，但在《麓山寺碑》與《祭姪文稿》等等中唐書風的洗禮之下，他在穩當的運筆之中，線條便顯得內斂而充滿彈性；早期的鮮于樞，某些筆畫不免有偏鋒扁平的現象，但這個問題在他中晚期的作品中得到了改善。

以小草的結字來書寫大字的草書，在鮮于樞的手中已經發展成一種成熟的表達方式，而此種方式早在傳世張旭的刻帖及宋代

8

北宋 黃庭堅《經伏波神祠詩卷》局部　1101年　紙本
30.4×820.6公分　日本東京永青文庫藏

黃庭堅與米芾同為北宋四大書法家之一，北宋書法在元代並不是受到歡迎的主流，然而，對於出身北方的鮮于樞而言，卻沒有這樣的政治包袱。黃庭堅的書法在元代宮庭也是極為重要的收藏，例如他的《松風閣詩》就是大長公主甚為喜愛的一件作品。《經伏波神祠詩卷》本件書體在行草之間，款書則以行楷書之，用筆溫潤豐腴，是黃庭堅楷書的佳品。

的米芾書跡中已經略見端倪。但是真正的長卷作品，除了鮮于樞之外，可說是無人能出其右了，而他的大行楷書，也在跋尾的五行字上看得出已經成熟，這種書寫的形式與風格可以在黃庭堅的《伏波神詞詩卷》上見到。鮮于樞以自己的天分，藉著對前人書跡的學習，逐漸的在有元一代，趙孟頫的傘翼之外開拓了自己的天空。

《張彥亨行狀》

局部　1295年　卷　紙本　41.4×436公分

台北蘭千山館藏

在《張彥亨行狀》中，顏真卿之《祭姪文稿》的影響便相當的顯著了。不論是用筆以及對行氣的處理，都十分相像，我們可以從「大夫」兩字領會到鮮于樞是怎樣對《祭姪文稿》的學習以及浸潤達到了一種出於自然的程度。

稿書，作為一件正統的書法作品，可以說是自《蘭亭敘》以及《祭姪文稿》開始的，這兩件名跡被譽為天下第一與第二行書，也是在元代的文人間才開始流傳的，可見其影響力對後世的書學，甚為重要。

張彥亨是鮮于樞在少時「兼河會」時的上司，對他「待之以國士」，一直到1276年以前，兩人因任職之處相近，因而時時相會，對於正直質樸而不善於對上司巧言

令色的鮮于樞而言，張彥亨可說是一個不可多得的知己。1294年張彥亨逝世，其次子張懲來到錢塘，請鮮于樞撰寫行狀，而正因為鮮于樞與張彥亨早年的交往密切，因而鮮于樞寫來尤為詳盡。

古人的行狀，是用作為類似墓誌銘的功用，而鮮于樞此稿，並沒有要作為正式的書丹或者作品的創作意圖，也正因為如此，才顯露出鮮于樞本身的性格以及書學的底子。因而，我們可以更清楚的瞭解到在鮮于樞家收藏多年的《祭姪文稿》所造成的影響。除了書寫稿件的隨意圖抹使得這兩件作品格外

顏真卿《祭姪文稿》字

鮮于樞《張彥亨行狀》字

《張彥亨行狀》與《祭姪文稿》之「大夫」、「刺史」的比較

《張彥亨行狀》在筆法上可明顯的見到顏真卿墨跡的影響，不論是形式上的塗抹、補筆，連本質上的用筆、豐腴的線條、中鋒有力又帶姿態的結字，都可以使人一眼看出兩者的關係。

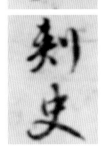

《張彦亨行狀》局部

的相似之外，鮮于樞在許多字的筆法以及結構上都與《祭姪文稿》相同，如「大夫」、「刺史」等等……然而，鮮于樞寫來字形較爲拉長，行氣間亦較爲舒朗，沒有顏眞卿那種情緒奔放的悲愴，這或許是因爲鮮于樞稍稍摻入了王字的瀟灑的關係吧！

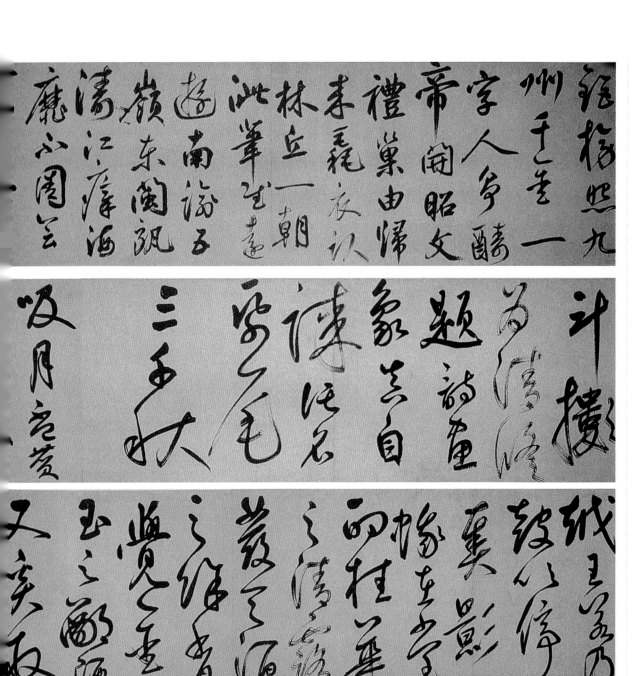

本件作品是爲「繼榮」所書，內容分別爲〈雪庵像贊〉與〈吸月杯贊〉。根據張之翰《西巖集》〈吸月杯引〉的紀年，本件作品應爲1293年之後所作。

鮮于樞書寫此作時，難掩一派狂狷之氣，字走於行草之間，字型大小變化劇烈，且頗如款中所言「乘興書此」。前段書寫〈雪庵像贊〉內容爲讚頌元代名書僧李溥光，用筆較爲收斂，而後段則漸加恣肆，最後五字「紙尾三千秋」，雖然筆畫簡省，但筆力萬鈞，實有石破天驚之勢。李溥光與鮮于樞在元代初期都是善寫大行草書的名家，鮮于樞撰寫〈雪庵像贊〉，似乎也曾師事溥光和尚，或者有請益之誼。

〈吸月杯贊〉，是1293年張之翰、霍肅、郭天錫與鮮于樞會飲之時所做的文章，書寫之時，鮮于樞想必也已酒酣耳熱了，故走筆有如龍蛇飛舞，連綿不絕。這在他的大字作品中，是相當難得的例子，運筆之間，頗露出唐代僧人高閑豐腴的氣息，某些使轉牽連處，雖然不若他一般的作品那樣稜稜角分明，但亦鏗鏘流暢。

此卷作品款書中濃燥枯潤兼備，與元初書家強調流利的華彩，盈溢的墨氣等特質頗有出入。或許，鮮于樞才羞報地在款書中寫到「不可示他人也」，卻不知他這種雄強而不矯飾的書風，在書史的熊熊洪流中，反而爲他留下了一席不可或缺的地位。

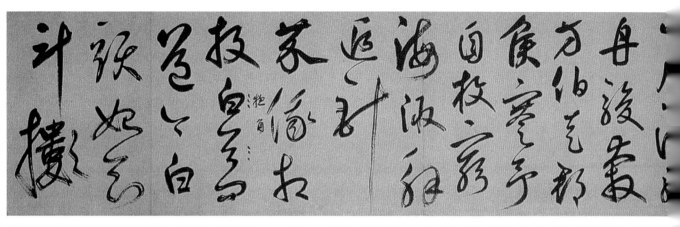

唐　高閑《草書千字文》局部　卷　紙本
26.8×40.5公分　上海博物館藏

儘管米芾在作品中貶低高閑「掛之酒肆爾」，然而目前傳世的這件高閑《草書千字文》，卻可見得到高閑書法的嫻熟、自然、閒散不拘而又豐腴圓潤的特色。這表示高閑並非是一位善書的書僧，只是米芾對晉代書風的推崇，使他貶抑高閑而下了這樣的評論。然而，高閑在廣泛的汲取過程中，雖受米芾風格的影響甚深，卻絲毫沒有受到這種時代風格觀的侷限。

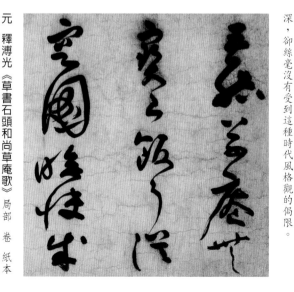

元　釋溥光《草書石頭和尚草庵歌》局部　卷　紙本
46.7×605.4公分　上海博物館藏

釋溥光以書寫大字行草聞名，傳世作品極少，尚有《草書歌訣》影本行世，在釋門之外對於書學的研究與推廣，也是頗有影響力的一位高僧。他的《草庵歌》，頗有黃庭堅的遺風，用筆以中鋒爲主，結字中宮嚴謹，撇捺深長，在中小楷上的題跋中尤其明顯。

《杜甫茅屋爲秋風所破歌》

1298年　卷　高31.5公分
日本京都財團法人藤井齊成會有鄰館藏

鮮于樞一生，書寫了不少的詩作，除了這件作品之外，還有藏於北京故宮的《行草書杜甫魏將軍歌卷》、《杜甫行次昭陵詩卷》，在他的作品中算是比例相當高的。鮮于樞的草書詩卷有一個特色，就是在正文之後，常常用大行楷書寫下款書，這個作風與一般的書家頗不相同，在前述已經說到黃庭堅的《經伏波神祠詩卷》也有類似的形式，但黃庭堅並沒有刻意的在每件作品上都以大行楷書落款。所以這也算得上是鮮于樞的特色之一。

二王草書，或者說是以唐代孫過庭爲代表的小草書，一般而言，學習者並不會將他當作大字來表現。這除了用筆的特色之外，書體的草法本身亦有所侷限，然而鮮于樞卻利用了米字的使轉，以他強悍的線條骨力，表達出他北方人粗放的性格，與趙孟頫在小字行草書上的流利瀟灑，互擅勝場。

大德二年（1298），鮮于樞已經五十三歲了，從這件作品上可以清楚的看到這時期的書風，個人的書法風格已經發展到一個相當成熟的地步了。從他結字在行書和草書間相互並用，而自然融爲一體，用筆隨意點灑，卻各有姿態，跋尾說「三易筆竟此紙」；但是換筆之間，卻不見行氣斷缺，可見書寫的時候並不因爲工具而有所變化的鮮于樞，對於材質的掌握與運用也已相當熟悉了。

這類的行草書可說是最能代表他書風的特色了。其結字在行書與楷書之間，兼或有一些李邕的影子，對於明代以後的影響，卻隱而不彰，明末大書家王鐸也由《麓山寺碑》

鮮于樞《杜甫魏將軍歌卷》局部　行草書　紙本
48×462公分　北京故宮博物院藏

《杜甫魏將軍歌卷》是一件風格頗為類似《杜甫茅屋為秋風所破歌》的作品，他們的線條較為細勁有力，結字有李邕的味道，是以線條搭建為主，而不是以轉圓滑為用，雖然偶爾安插了草法以及牽絲，但是整體的感覺是較為穩健而少大量提按的。

顛素草
書狂怪在
怒張無
二王法度
皆偽書
東坡點
謂吳門
蘇氏所
寶伯寫

得到了線條的骨力基礎，或許兩人之間有類似的慧眼吧。

這件作品還有一個值得一提的地方，便是卷末有其子鮮于去衿的一段跋文。鮮于去衿是鮮于樞的三子，他在金華地區的玉成先生族孫手中見到父親的手跡《杜甫茅屋為秋風所破歌》，不禁「嘆息不捨去手」，因而寫下了這段跋文，留下了難得一見的書跡。

我們清楚的看到鮮于去衿的書法受到父親鮮于樞的影響以及呈現自我的面貌。鮮于去衿似乎沒有對《麓山寺碑》下過太大的功夫，但是對於父親那種在瀟灑中流露個人姿態的特色，確實是能夠克紹箕裘，這種書風與趙氏的穩當妥貼可說是各擅勝場。相較起來，鮮于去衿的書法，較為飄逸，用筆的偏鋒以及厚度並不如鮮于樞，然而，我們將這段跋跋與原作放在一起，就可清楚的看出，鮮于去衿對鮮于樞在行草上行氣流轉的輕重變化，確實是得其真傳的。

雖然鮮于樞的書法在當代已享有盛名，但其書學在當時的流傳並不廣泛。目前有留下完整作品而且明顯可以看出受到鮮于樞影響的元代書家，則屬邊武。邊武——他在草書上，得到了鮮于樞的風骨，我們看台北故宮所藏的這件《千字文》，字字運筆嚴謹，起筆重而運筆順暢，頗得鮮于樞學自於李邕的線條骨感特色，流轉自然，結字緊實，正是鮮于樞穩重安祥一路的晚年草書風範；款字以行楷為之，也是鮮于樞的特色家風，唯邊武用筆，略為薄弱，在運筆迅捷之中，轉折難免露出扁平敗鋒之處，這或許是他未能廣博吸取而用功的緣故。鮮于樞書風一派，未能在元代中晚期，造成影響，後繼無人，可能也是重要的原因之一吧。

元 鮮于去衿《跋鮮于樞書杜甫茅屋為秋風所破歌》

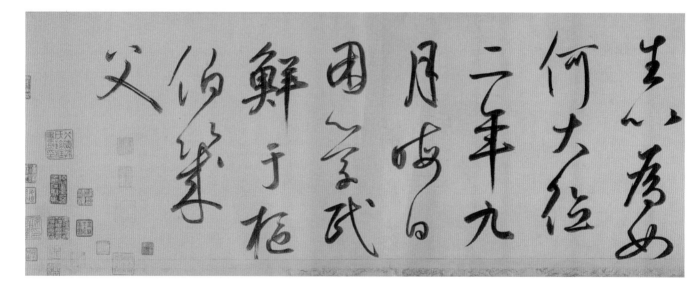

《楷行書趙秉文御史箴》

1299年　卷　紙本　50.1×409.6公分
美國普林斯頓大學美術館藏

《趙秉文御史箴》是鮮于樞大字行書的另一個耀眼的作品，與藏於台北故宮的《麻徵君透光古鏡歌》同為大字楷書，對於他在元代以趙孟頫書風為主體的情形中還能佼佼獨立，是具有絕對的重要性。

這類的大行楷書，自是由李邕的《麓山寺碑》中得到養分無疑，元代中前期的書壇由於趙孟頫的大力尊王之下，以及宋末元初前人書跡在民間的流傳，可說是一個帖學大盛的年代，在這種一片強調優雅流利的書風中，鮮于樞獨獨鍾情於號稱八百碑的李邕書法，而他吸收了李邕的線條，卻又融匯了安穩的結體；在用筆上，我們幾乎可以感受到他在紙與筆之間的摩擦，以及筆間飛毫的揮動。對鮮于樞而言，書寫工具的精良與否似乎並不重要，而自己本身的磨練與功力才是成為書法家之所以能名符其實的第一要素。

本卷的前段已經遺佚，缺「大微執法」至「亦有」，共一百一十字，今存九十四字，根據張大千的題識，本卷為俄國佔領東北時由亂兵自偽滿洲國中搶奪而出，因而只剩殘卷。大千當時可能沒有機會看到北京故宮博物院所藏的《麻徵君透光古鏡歌》，因而在己丑年（1949）寫下了「伯幾大字傳世，僅有此卷，仍當以天球河圖視之也」。而在普林斯頓大學另外藏有一雙勾本。

本文原來是由宋末文人書法家趙秉文所書，鮮于樞曾經作過江南行御史台下任職，或許因而對這篇文章感觸甚深，據梁巘《古今法帖論》中記載他曾經在揚州監院內見過鮮于樞書碑，「碑內皆御史事，字劈實而圓勁，大類右軍」。王羲之目前並沒有留下楷書作品，梁巘所言應當是經由李邕所演譯過的二王行書吧。

斯衣德不
釋服中心
惡而神草
揞佞神羊
觸邪頋忌
畏避汝之
職耶勁松
不屈鷙鳥

汝心歙告
司僕敬服服
斯箴
石御史
箴大德
三年七月
十七日書

麻徵君
透光古
鏡歌太
陰淪
魄

鮮于樞《麻徵君透光古鏡歌》局部　行楷書　冊頁三十開　每頁30.5×19.8公分　台北故宮博物院藏

張大千的題識寫在殘卷的前面，全文是「民國三十四年乙酉秋，溥儀爲俄人俘去，於是僞宮散出古物千餘件，此卷其一也，亂兵爭奪損裂數行，而伯幾大字傳世，僅有此卷，仍當以天球河圖視之也。爰翁」共鈐有「大風堂供養」朱文方印，「張元大千父」白文方印三方，「八德園」朱文長方印，「張元大千父」白文方印三方，由「八德園」一印可知，大千收藏這件作品的時候應當是在巴西八德園裡，而後捐贈給美國普林斯頓大學。

《透光古鏡歌》同爲大字楷書的作品，鮮于樞的楷書特別內斂而強調線條的力道，起筆重，微帶轉折，因而呈現斧狀，在熟練的轉筆之後微提起，到了收筆或者轉筆的時候，再加以頓挫，因而兩端重而中間輕，卻不失於弱；線條順暢而具有豐潤的墨色，在《透光古鏡歌》中，鮮于樞的用筆較爲輕鬆，因而行筆較快，顯得更爲自然，這可能是因爲較爲正的字體書寫，因而鮮于樞也特別凝重。

《韓愈送李愿歸盤谷園序》

1300年 卷 紙本 48.6×533.3公分
上海博物館藏

武夫前呵，從者塞途，供給之人，各執其物，夾道而疾馳，喜有賞，怒有刑。才畯滿前，道古今而譽盛德，入耳而不煩。曲眉豐頰，清聲而便體，秀外而惠中，飄輕裾，翳長袖，粉白黛綠者，列屋而閑居，妒寵而負恃，爭妍而取憐。大丈夫之遇知於天子，用力於當世者之所為也。吾非惡此而逃之，是有命焉，不可幸而致也。窮居而野處，升高而望遠，坐茂樹以終日，濯清泉以自潔。

韓愈聞其言而壯之，與之酒而為之歌曰：盤之中，維子之宮。盤之土，維子之稼。盤之泉，可濯可沿。盤之阻，誰爭子所。窈而深，廓其有容；繚而曲，如往而復。嗟盤之樂兮，樂且無央；虎豹遠跡兮，蛟龍遁藏；鬼神守護兮，呵禁不祥。飲則食兮壽而康，無不足兮奚所望。膏吾車兮秣吾馬，從子於盤兮，終吾生以徜徉。

《韓愈送李愿歸盤谷園序》寫作年代與《歸去來辭》相同，兩者也都是小字，字體在行草楷之間，這三種字體的相互結合在晉唐就已經有了典範，而可說是在唐宋完成。鮮于樞在這方面可說是取法唐人較多，《韓愈送李愿歸盤谷園序》字體以行楷較多，因而通篇寫來，姿態更為矯逸，筆力也更顯強勁而令人拜服。在結字上，每個字的草書卷，時時利用上下字的相互牽搭而完成穩定的視覺效果，鮮于樞此卷處處洋溢著他自己的結字風味，雖然字體不大，但卻猶如《御史箴卷》及《透光古鏡歌》一般，妥貼而別具風骨。

卷後鮮于樞自謙道「寄遇村舍，文房之具不備，人有千金逢應科筆相借者，皆南人託名偽作，一入筆鋒便散四五易」。《桐江續集》中有《贈筆工馮應科》，中有言「馮應科筆今第一」，是浙江地區的名筆工，但鮮于樞耿直的個性卻絲毫不給惠筆之人面子，直斥為南人偽作。另一方面在紙筆皆不稱手的情況下，此卷作品中表達出的老辣渾成的品質，卻是鮮于樞作品中不可多得的佳作，且不論鮮于樞跋語是否是自謙之詞，亦或實情如此，他對於筆鋒的彈性，用筆的自在熟練都絕對是長年筆耕之後的發揮，才能有如此佳作。馮應科為當時著名筆工，時人有「馮應科筆今第一」的讚譽，鮮于樞雖然謙稱皆不成書，但筆筆定若磐石，功力深厚，令人咋舌。

書卷後的行楷跋文，亦以較小的行楷體寫成，輕重變化雖不劇烈，然而氣息頓促，

序大德庚子
樞以事至東昌
吉甫兄適往總
判遣其子袖此
紙徵書寄窩村
舍文房之具不
備人省千金馮
應科筆相借
者皆南人記名
便散凡四五易
竟此卷然皆
偽作一入墨鋒
不成書僅兒
違命之責矣
狃惡之譏所
不敢辭困學
民鮮于樞記

雍容自然，整卷用筆雖然較其他作品要粗厚些，少鋒利的鋒穎勾勒，但是更顯得筆力的渾實，穩定中絲毫不見滯塞。

鮮于樞自跋此卷中說「⋯大德庚子樞以事至東昌，吉甫兄適往總判，遣其子袖此紙徵書⋯⋯」跋語中所說「以事至東昌」，可能是為了將生母的陵墓由山東遷至杭州與父親合葬途中所書。在這種沉重的心情之下，此卷書風如此，或許也是意料中事，從本件作品可見得，一件書法的書寫，常常受到其他因素狀況的影響，學書者應該以更小心而更廣闊的心情來欣賞，才不會侷限在單線的創作觀之中。

唐 孫過庭 《書譜》局部 草書 卷 紙本 27×892公分
台北故宮博物院院藏

《書譜》曾被鮮于樞收藏，並對他的行草書手卷書風影響甚鉅。在《進學解》這樣的作品中尤其明顯，我們可以看到，鮮于樞的草法字字分離而行氣明顯，筆順收尾多以左下接下字，卻無明末董其昌那樣傾斜流滑的弊病。沈穩，是鮮于樞吸收了這種原則，在草書所強調的筆躍的筆法之中，讓觀者一展卷便能夠清楚而驚豔於他對於筆法與架構的精準掌握。

《韓愈石鼓歌》

局部 1301年 卷 紙本 44.8×364.6公分

美國大都會博物館藏

《韓愈石鼓歌》是目前所見鮮于樞紀年最晚的作品，極可能是他一生中最後一件傳世的書跡。這件作品比起《韓愈送李愿歸盤谷園序》而言，草書的比例高出許多，行間的

流暢牽連也更迅速，結字上，由緊而鬆，由方而圓，看得出他書寫間心境似乎有所轉變，這並非是行紙上的字數控制，越寫越發現留紙太多所致，因為我們可以觀察到每一

行都有折上細細的行線，因而可以確定是鮮于樞漸寫漸放的創作。

石鼓文的發現與首度爲人重視是在唐代的事情，而韓愈的《石鼓歌》更是其中重要的推手，因而北宋的金石學者對石鼓文的時代以及書體作了相當的研究，直到近代還有許多說法不一。鮮于樞在元貞二年（1296）也曾經用小草書寫過《石鼓歌》。經過了五年，鮮于樞的筆調已經有很大的改變，一方面或許是書學的涵養增進，一方面也可以說是人書俱老吧，鮮于樞捨棄了尖銳的毫穎，流利的筆意，而以圓渾稚拙的結字與筆調書寫這件長卷。在輕重的變化間，也增加了呼吸的韻律，跳脫了他行楷的特色，更凸顯了他身爲元初融入了他行楷的特色，更凸顯了他身爲元初大家的風範。

回溯元代的大環境來看，趙孟頫是元初提倡復古的大家，他所提倡的小篆以及章草在當代都引起很大的迴響。但是大篆這更接近書體本源的字體，卻一直乏人問津，鮮于樞並不寫篆書以及隸書，他書寫韓愈的詩歌可能只是對唐宋八大家的崇敬，例如他也書寫蘇軾的《海棠詩》和《韓愈進學解》，然而，他特地選了石鼓文來作爲書的內容，以當時復古的潮流而言，不啻爲一聲警鐘。可惜的是，元人對於小篆篆刻的興趣遠高於金石學的研究，而大篆的艱澀也非一般文人在毫無基礎的修養下即可以學習消化的。

石鼓歌

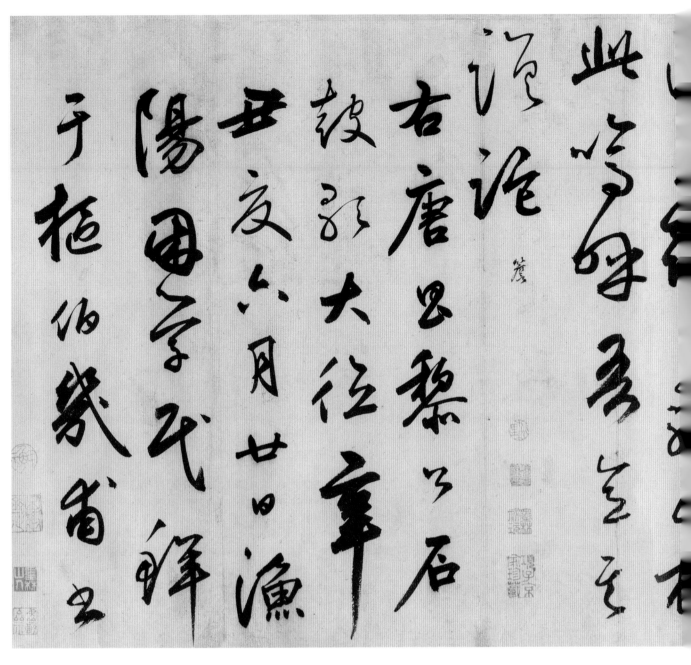

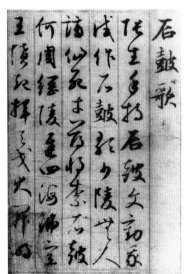

鮮于樞《小草石鼓歌》局部　1296年　紙本　高26公分
日本私人收藏

這件草書是鮮于樞書於1296年的一件手卷前段，日人中田勇次郎認為是鮮于樞最值得肯定的一件草書佳作；用筆鋒毫畢露，點劃精妙，結體飄逸無定，確實是難得的佳品。與孫過庭的《書譜》相較，更類於賀知章的《孝經》，目前亦藏於日本。鮮于樞書寫《石鼓歌》多次，可能是出於對唐宋文集的喜愛，就像他喜愛杜甫的詩作一樣；相較之下，兩件作品明顯的表現出鮮于樞晚年用筆老辣，結體工穩的特色。

23

《韓愈進學解》

局部 無紀年 卷 行草 紙本 49.1×795.5公分
北京首都博物館藏

鮮于樞酷愛書寫唐宋八大家之詩文，這件作品也是其中之一。而其尺幅長度之巨，則是他所有作品中少見的。

整體看來，前三分之二行筆規矩，法度嚴謹，雖然行、草、楷三體書穿插使用，但絲毫不見其紛亂，穩重大方。而到了後三分之一，自「宰相之方也」起，便轉而筆法粗烈，具狂生氣息，尤其「蘭陵」二字起之諸行，用墨濃重，運筆神速，已不見卷前溫文之氣息，而是北方野放的意味。到最後數行，全用使轉小草書，似乎是察覺紙幅所剩不多，因而以簡化的草書減省空間，款書行楷僅落「右韓文公進學解」七字，而以鈐印代替簽款。

這種一卷前後風格不變的情形，在孫過庭的《書譜》中也可以發現。由本卷之落款直至紙末的情形看來，應當確實是為了紙幅空間不夠所做的調整。而與《書譜》上由於書寫情緒變化起伏，或因書寫順手而產生的變化稍有不同。但在《張彥享行狀》與顏真卿《祭姪文稿》的相似中，已經令人察覺到，鮮于樞對於這種形式上的臨仿，似乎也有很大的興趣。

劉致在卷後的跋語，對後代學者研究鮮于樞是很重要的文獻，首先他指出了鮮于樞的書學來源除了奧敦周卿和姚魯公之外，更「見李北海嶽麓寺碑乃有所得」。第二，「人多喜其（鮮于樞）大字吊軸」，則是書法作為立軸作品的重要指標。而收藏者俞子俊，則是學鮮于樞書風之精者，「臨仿之久，時至骨換」，可見又一位鮮于樞的忠實追隨者。而

（上圖為書法作品二幅，草書）

元 班惟志《跋進學解》　紙本　高49.1公分
北京首都博物館藏

班惟志是元代的一名書家，他所流傳的作品不多，我
們可以略見到他在結字上受到鮮于樞的影響。其線條的
骨力略見李邕那樣堅韌的彈性，而他略加轉流利的
筆法，使得他的作品在元代書壇中，風格加婉轉流利的
灑的姿態；雖然未能跳脫藩籬，自創一格，但由於他
的使轉功力以及他在風格上能獨立於當時一派踵隨趙
孟頫之外，也足見他的眼光及功夫卓越之處。

西溪先生苫謝運司幕賓賈居
湖濱居洌十年群以文章字畫大
進漢非淳之途人語蓋主家庭趨侍
先考嘗言之毛書文山解滑孔法冨
之意云淩者戊　後學班惟志謹志冨
　　　　　　　壬子蒆末遂志多

元 劉致
《跋鮮于樞書韓愈進學解》　紙本　高49.1公分
北京首都博物館藏

從劉致的跋中看來，他亦是鮮于樞書風的追隨者之
一，他的撇捺不若趙孟頫追求瀟灑翩然的出鋒，而是
隨著筆畫的緊實結構，字字行氣圓轉相連。跋中提到
他曾多次見到鮮于樞的作品，字字行氣圓轉相連，
並深愛之。

鮮于困學之書始學奧敦周卿竹軒凌學姬
五雲齋為湖南憲司經歷見李北海藏麓寺碑
乃有所得至江湖與故壑
慶其書送大進此子世行草第一人參意其
大書吊軸子文從其書扇昔為賸此卷用筆
極精既為行草後難以其名世於臨此卷用文
好學天性工筆札素喜之書吊軸之驟之通人文
得此紙臨微之久時至骨換其青於藍可計日
而待雜使因學老見之亦曰當放于出一頃也時
極精之目不知其為草為正書是其得意
首趙子昂諸人遊

至順四年六月初吉河東劉致書

《蘇軾海棠詩》

局部 無紀年 卷 紙本 34.5×584公分
北京故宮博物院藏

《蘇軾海棠詩》並沒有紀年，但若我們大膽的就幾件紀年作品的形式上來看，或許是與《杜甫茅屋爲秋風所破歌》或者《杜甫行次昭陵詩卷》相當的年代，也就是在鮮于樞五十三到五十五歲之間的作品，因爲它們都是大字行草書手卷，而卷後也有筆力雄渾的行楷書跋尾。

《蘇軾海棠詩》可算是較爲規矩的一路書法，每字都見到自我要求穩當的感受，每行基本上四到五字，在某個角度上看來，這與寫行書碑的傳統相類似，而鮮于樞的用筆，雖然穩定，卻也有許多流利的行草在其中。這些草法的結字使我們很難排除唐草此時對鮮于樞的影響，但鮮于樞此時更注意的應當是整體結字的安穩以及筆力的訓練，偶爾也想摻雜一些瀟灑的用筆在其中，而使得偶露的鋒芒，讓整卷作品讀來更加輕鬆，呼吸流暢。

結字安穩是趙孟頫對自己書法的要求之一，因而趙孟頫的成就也就在於字字完整，卻又在撇捺中流露出自我文人瀟灑的風格。鮮于樞似乎也受到趙孟頫的影響，在他的作品中，總是在妥帖的結字中蘊籍出流暢的速度感。然而，具北方人豪爽性格的鮮于樞，卻時常忍不住洩漏出他粗闊的性格，偶然露出的小小看似不完美，卻讓他的作品出現更

多的趣味。在用筆上，似乎還帶有南宋陸游、范成大的影子，在粗細的變化上，結字的姿態，都似乎是宋四家，尤其是黃、米二家的影子，方圓之間，折筆的變換，有一種隨意而自在的意態，顯示出書家自我的個性。元代的書壇雖然在趙孟頫的書學影響下，以晉唐爲宗，然而，鮮于樞自我的風格，在這樣所見的書跡中，成長出自我的風格，在這樣的一個時代中，更是難得而令人感佩。

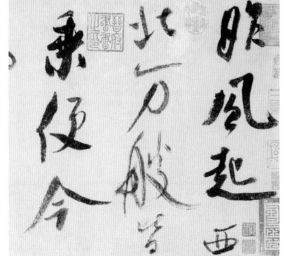

上圖：南宋 范成大 《西塞漁社圖卷跋》局部 1185年
絹本 40.7×280公分 美國大都會博物館藏

范成大是南宋另一位重要的文人書法家，他的《西塞漁社圖卷跋》是他的代表作之一，他的結字以方型爲主，卻在撇捺間勾勒出行與行、字與字的特殊韻味，筆法有方有圓，然而大部分的用筆，例如捺筆及一些運筆飛快的部份，都可以顯示出他與米芾的書學關係，從視覺上來講，似乎與鮮于樞氣味相投。

北宋 米芾 《吳江舟中詩卷》局部 行書 紙本 31.3×559.8公分 美國大都會博物館藏

《吳江舟中詩卷》也是米芾的大字代表作之一，我們看到米芾的用筆輕鬆自然，而強烈的表現出一種戲劇性的張力；此作在用筆上飛白較多，結字雖然張牙舞爪，卻表現出強烈的自我風格。金代北方所流行的米芾書風，雖然揉合了蘇軾的路線，較爲溫和，但鮮于樞發之於自己的個性，偶爾顯露出的米芾影響似乎要比金代書家要更有主張。

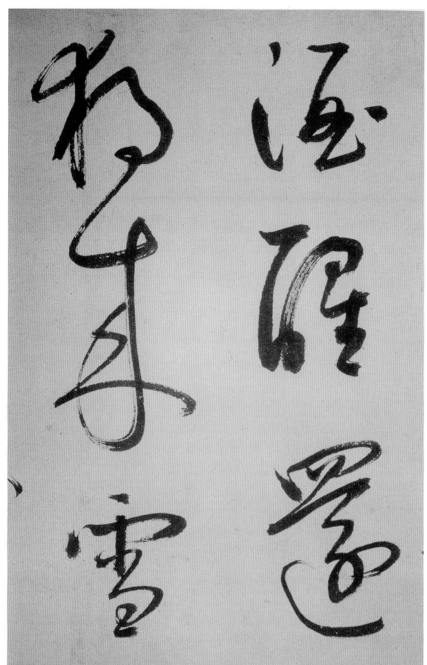

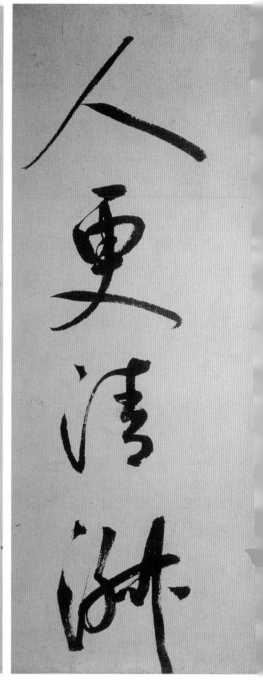

南宋 陸游《自書詩卷》局部 1204年 紙本
30×701.5公分 遼寧省博物館藏

南宋的書法受到北宋的影響甚鉅，這一方面是北宋書家的成就甚高，另一方面也是因為古代書蹟都在宮廷之中，無法接觸到更多元的視野。然而他們也在北宋人的基礎上，發揮了自己的空間，陸游的書法與米芾有相當濃厚的關係，這件作品更顯示出了陸游在米芾的筆法上，自我表現出了跌宕、矯飾、突兀等等的用筆；在文人的一派氣息中，顯得相當突出，然而他字字分離的視覺效果，與筆法上的源流，與鮮于樞不無相通之處。

《論草書帖》

無紀年 冊頁 紙本 26.9×53.6公分
台北故宮博物院藏

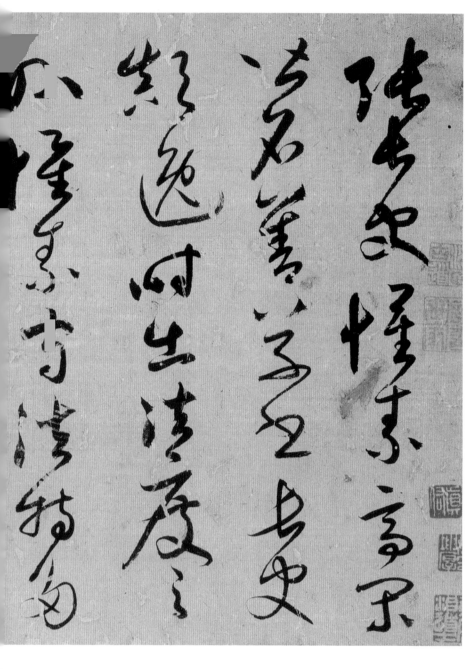

台北故宮所藏的鮮于樞《論草書帖》是對高閑的草書，有鍾情之處，這或許是用筆法及風韻上比此帖稍遜，筆意雖圓渾不斷，鮮于樞輕鬆的草書小品。鮮于樞在這件作品以及風格的關係吧。但流於形式，轉折間有類似刻帖的氣息，左中評論了唐宋的四位草書大家：張旭、懷鮮于樞此帖，清楚地表現出二王晉人的下有「樞臨」款，並鈐有「虎林隱吏」之印素、高閑、黃庭堅。由鮮于樞此帖中的評風韻，用筆不燥不熅，清曠澹雅。筆端風骨章。論，可見他對唐代書家的推崇，雖然說「高瀟灑，轉折率帶間，清晰地在點畫間流露出　　　而《論草書帖》並無鮮于樞的任何款閑用筆粗，十得六七耳」，但鮮于樞曾經摹補自然的律動。印，後有「漁父詞」三字，顯示這件收於的《唐高閑草書千字文卷》，可以看出他確實　　　鮮于樞另有一件《臨王獻之鵝群帖》，草《趙子頻鮮于樞合冊》的作品，很可能是一件下鈐「河東司徒世家」、「薛玄卿」一印，殘卷的某一段，中有「此伯機真跡」一行，可能是較鮮于樞稍晚的薛玄義（1289～1345）的鑑定墨跡。

鮮于樞的這件作品不但擺脫了唐代小草那樣字字獨立，大小類似的格局，其流利的線條並沒有刻意的融入李邕的特色，下筆先輕而後重，使得這件作品格外的自如瀟灑，雖然簡短不完整，卻是鮮于樞書學成就極佳的代表。

28

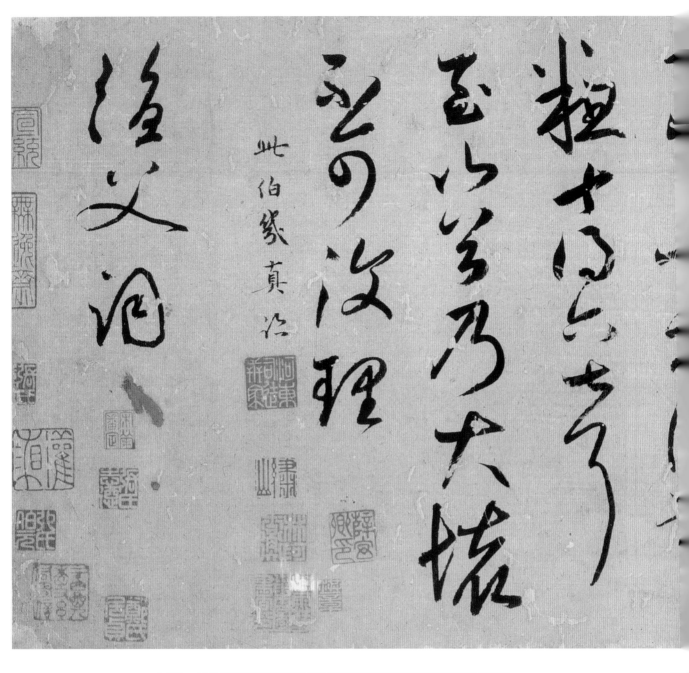

東晉 王羲之《平安、何如、奉橘》三帖 卷 紙本

24.7×46.8公分 台北故宮博物院藏

《平安、何如、奉橘》三帖，是王羲之眾帖中的佳作，在用筆上的高明成就。在用筆中的作，他顯示了王書中的高明成就。在用筆自在，而轉折自如，無意間流露的正是東晉文人的風流文采。這正是歷代書法家推崇王羲之的原因。二王書跡在元代的流行，正是這種中國文人的特色，使得王羲之的書風獨占鰲頭。

鮮于樞《臨王獻之鵝群帖》 行草書 紙本

24.9×33.5公分 台北故宮博物院藏

鮮于樞一生所見二王名蹟不少，元代最有名的三本《蘭亭敘》他都曾鑑賞過。這件《鵝群帖》他更親臨了一通，我們看到他內斂的用筆，與王獻之的一筆書，在風格上確實有出脫於王羲之之處，而流轉之中，卻圓潤自然，古人大家所臨摹的作品，對於我們認識已經不存的原蹟，是十分重要的借鏡。

評鮮于樞兼論元代書風

我們所稱的元朝，一般是指西元一二七九到西元一三六九這九十年間，也就是以陸秀夫背負宋帝昺墜海，南宋皇室嫡嗣絕滅之後為始。然而，元世祖忽必烈早在一二六一年便已經設定都於大都（今北京），從我們所熟悉的趙孟頫書畫成熟甚至於金陵八俊的錢選等人的活動時間看來，我們現在所認爲的元代書畫，應該早在南宋末年的十三世紀初，便已經出現了端倪。

毫無疑問，元代的書壇，瀰漫著復古的意味，對於這個帖學的新高峰，趙孟頫是一個絕對重要的角色。日本學者神田喜一郎將趙孟頫一生的書風分為三期，也就是四十歲以前專學宋高宗，六十歲之間追求王羲之，而後晚年參入了李邕、柳公權的筆意之。而高宗的書學亦是追求二王而來，因此，以趙孟頫為首的元代文壇以追求王羲之的典範為宗，並不是件難以理解的事情。因此，這短短的九十年，是繼唐太宗的推崇之後，成為崇王尚晉帖學的第二個高峰。

朝代的更換，產生的另一個特色是，宮廷內所蒐羅的古代書畫名跡有流傳到民間的機會。儘管元代帝王有意識地將杭州的南宋收藏完整地移轉到新的都城，但在兵慌馬亂之際，總有遺佚的事情發生。因而，許多宋室的收藏，在南方文人特意的留心保存之下，對於元代的書壇也發生了許多重大的影響，其中更不乏顯赫的書跡，如《書譜》、王

義之的《定武蘭亭》、王獻之的《保母誌磚》、黃庭堅的《松風閣詩》、顏眞卿的《祭姪文稿》……等等，使得元代的著名書法家，多多少少也具備了鑑藏家的身分，而書畫家間的頻密交往，情誼深切，更是元代書壇的一大特色。

他們有的是書香世家，有的是仰慕南方文采的北方人，有的是名收藏家，這種文化組成複雜的形式之間，文藝圈的活動也顯得特別的多彩多姿，受人推崇的有才之士，並不如政治上那樣受到鄙視，而文物在元代文人之間的流轉，更是常有的事情。例如台北故宮所藏的《定武蘭亭》、鮮于樞、趙孟頫等人的題跋，後面就有喬簣成、鮮于樞、柯九思等人的題跋，著名的《獨孤本蘭亭》後面不但有趙孟頫的十三跋，還有鮮于樞、柯九思，等人的跋語。而在北方供職於宮廷內的虞集、柯九思、康里子山、馮子振等，更經常一同或輪流獲觀宮內所藏的書畫。這種情形，使得元代的文人，顯露出更明顯的集團氣息，而沒有宋人的黨爭成分，他們在古代法帖中吸取營養，在互相切磋之中自我琢磨，也隨著個人稟賦以及個性的不同，發展出了不同的風格。

而特別有意思的是，元人的復古，從趙孟頫對王羲之的五體投地之外，篆書、隸書、章草、文人篆刻也都在這時候萌發了新的契機。這種對於古代的重新挖掘，或說是對南宋書壇的整體反動，也是趙孟頫所未料及的！話雖如此，基本上，在金石學尚未重新發展出具有考古意識的年代裡，元代書壇，仍然是一個行草的天地。

而元初三大家，亦莫不是以行草爲主的書家，除了趙孟頫之外，首屈一指的便是鮮于樞與鄧文原了。時人推崇鮮于樞「困學帶河朔偉氣，酒酣驚放，吟詩作字，奇態橫生」，而鄧文原為四川人，南宋時曾任浙西轉運司，被趙孟頫許爲「畏友」，在元成宗轉孟頫入大都書金字藏經，推許能書者，鄧文原為其首選，因而聲名大噪。鄧文原書風溫淳典雅，亦是當時文壇領袖。明初陶宗儀在《法書要錄》中評他「正書草書早法二王，後法李北海。」而從傳世的書法看來，鄧文原的書風與趙孟頫顯然是走著相同的路子，甚至也曾書寫過章草《急就章》，對於元代章草的推廣，乃至於元末明初康里子山、楊維禎、宋璲、解縉等人特殊的行草書風格有重大的影響。

元初的書法家除了上述三家之外，山西

如同他們對於古代書畫後面的跋語的重視，元代的文人也有良好的整理彙編的習慣，如個性篤實的李衎，以他親自前往安南（今越南）的經驗，詳細考察竹目的種類，並加上自己多年專研墨竹的心得，寫成了《竹譜》一書，方外華光、王冕等等，也有《梅譜》傳世。書法上，文人也偏好編輯文集，例如虞集並在其中錄入評鑑或題畫的經歷，例如虞集的《道原學古錄》，黃縉的《金華黃文獻公文

30

集》，倪瓚的《清密閣全集》，戴表元的《剡源集》等，都是了解元代書畫活動的重要史料，種類之多無法一一列舉，但不能不提的是鄭杓所著《衍極》以及劉有定的《衍極注》，對於書體、書史、書法的內涵、筆法、古碑錄等等，皆有所紀錄闡述，內容之豐富，猶如一部完整的書法史。其他元代重要的貢獻，如張光賓先生的考察推測，赫赫有名的《宣和書譜》以及《宣和畫譜》，也是在元代內府發現到了未完的稿本，而在元代這短短的一世紀間，儘管南方的文人並沒有得到朝廷的重用，但他們在藝文上的發展，是世人絕對不可輕視的。

杭州的文人，則是造成這一璀璨成就不可或缺的因素，南宋的首都原本就是文采風流之地，而他們則繼承了中國文人的傳脈。

在元朝三教合一，種族多樣的大環境中，廣博而無私地交流著，本書的主角——鮮于樞，便是出生於汴京的北方人，作為北宋的首都，鮮于樞也在該地度過了他的青年時期，而北宋遺留在北方的文化基礎，也打造了他的書學及文學根底，鮮于樞從來不是政壇上赫赫有名的人物，他做的是御史台行樞一類的小吏，這也符合於我們所認識個性耿直的鮮于伯幾。

退出政壇之後，他在杭州經營自己的困學齋，隱居自勵，而終於成就出另一番局面，相對於趙孟頫對於後輩的大力提攜，鮮于樞則像是一位隱居的高士，蒼莽自適，自得其樂。趙孟頫〈哀鮮于伯幾詩〉中說他

「氣豪聲若鐘，意憤髯屢戟，談諧雜叫嘯，議論造精覈」，可見他為人形像粗豪而有北人之眞性情。而在他的書法當中，我們更可以看出他對於線條的執著，有一種耿直而粗豪的氣質，在南方杭州講究精緻的文壇當中，鮮于樞的出現，應該曾經掀起一陣旋風吧！

閱讀延伸

福本雅一，〈元朝書人傳〉（三）——鮮于樞、鄧文原、吾丘衍〉，《書論》6，1975年。

鄭瑤錫，〈元朝書法家鮮于樞之評介〉，《故宮季刊》13：3，1979年。

戴安，〈鮮于樞草書千文及其書藝〉，《書譜》29，1979年8月。

王連起，〈元代少數民族書法家及其書法藝術〉，《故宮博物院院刊》44，1989年6月。

鮮于樞和他的時代

年代	西元	生平與作品	歷史	藝術與文化
元定宗貴由汗元年	1246	鮮于樞出生於汴梁（今河南開封）父上原為金人。	金亡，窩闊台長子貴由被推為大汗，是為元定宗。	龔開二十五歲，李衎二歲。
憲宗二年	1252	7歲，隨父移居博州（今山東淄博市）。	忽必烈征大理。	
憲宗九年	1259	14歲，父光祖（1205-1281）55歲，列沿大河往來督運軍糧，可能與父隨行。	二月蒙哥汗圍宋合州釣魚城，七月蒙哥汗死。	
元世祖 至元四年	1267	22歲，父光祖此頃辭官居汴，無復仕進，此後十年，曾為郡吏。	改經籍所為弘文院，四月築大都城。	
至元十三年	1276	31歲，鮮于樞在汴梁，任椽行御使府。	南宋幼帝請降，五月益王即位福州。	
至元十四年	1277	32歲，此頃遷湖南憲司（肅政廉訪司）經歷，見李邕《嶽麓寺碑》。	初置江南行御使台於揚州。	
至元十五年	1278	33歲，寓揚州任行臺御使椽，與趙孟頫初次相見。夏日書《蘇東坡前赤壁賦一卷》。	宋端宗死，帝昺立，文天祥被俘。隔年，南宋滅亡。	
至元十八年	1281	36歲，為行臺椽，寓揚州。	發兵侵日本，遇颱風，全軍覆沒。	燒河中府等處《道藏》，禁道經。

年號	西元	趙孟頫事蹟	時事	書畫
至元二十二年	1285	40歲，在京師得《中原名公翰墨》二十餘年。	元軍入安南，難民自食兩淮荒地，免稅三年。	趙孟頫題淳化閣帖。
至元二十七年	1290	45歲，在錢塘，將乙酉於京師所得中原諸名公翰，依所得明先後裝池成冊，並錄成《中原士夫出處》。	江西華大老黃大老起義，浙東楊鎮龍餘部起義，旋敗。	趙孟頫做《東坡小像》，書蘇軾《杏花詩》。
元貞元年	1295	50歲，時為浙東宣慰司都事，四月廿日書《張彥亨行狀稿》。稱從事郎浙東宣慰司都事（從七品）。十一月書《張彥亨行狀稿》。	詔道家復行《金籙》《科範》，六月翰林承旨董文用進《世祖實錄》。	趙孟頫作《鵲華秋色》。
元貞二年	1296	51歲，三月十四日書唐詩卷，草書《韓愈石鼓歌》。	進舶商毋以金銀過海，諸使海外國者不得為商。黃河決於封丘、祥符、寧陵等縣。	
大德二年	1298	53歲，二月廿三日，郭佑之出王義之《思想帖》共賞玩，趙孟頫為題其上。九月晦日，為王成（王城）書《杜詩茅屋為秋風所破歌長卷》，款署因學氏鮮于樞伯機父。又書《赤烏行卷》。十二月自維陽邊葬其父光祖，柩至錢塘西次山之原。		趙孟頫以集賢殿直學士引江浙留杭，戴表元為其《松雪齋文集》作記。
大德三年	1299	54歲，是歲自浙東歸錢塘，購地築地亭日直寄，邊堰松于亭下，八月書支離叟序並詩。7月17日書《御史箴》，又是歲為陳慶甫書《自作飲酒詩》，鑑柳貫跋慶甫藏鮮于伯機書《自書飲酒詩》。	中書省言，歲入之數，不支半歲，另一切賜與皆勿奏。罷江南諸路釋教總統所，清出諸寺佃戶五十餘為編民。	趙孟頫被任命為集賢殿直學士引江浙等處儒學提舉。
大德四年	1300	55歲，上巳後三日跋王庭筠《幽竹枯槎圖卷》。款：晚漁陽鮮于樞謹跋。	發軍緬甸。	趙孟頫書《歸去來辭》。以事至東昌，吉甫遣其子袖紙徵書為寫《韓愈李愿歸盤谷序》。
大德五年	1301	56歲，三月廿日與子昂（趙）同觀李薊丘（行）《秋清野思卷》。六月三十書《韓愈石鼓歌》。7月十九觀楊凝式《夏熱帖》作跋，款直寄道人鮮于樞。八月五日題《趙孟頫畫東坡像及書赤壁二賦》。九月望日，題僧巨然畫東坡像及書赤壁二賦，款識：漁陽因學民題于寶發其數。	雲南宋隆濟、貴州蛇節相繼起事。江湖氾濫，通、泰、崇明等處淹死者不記其數。	趙孟頫書《前後赤壁賦》。
大德六年	1302	北還，官太常典簿，辛于官。戴良跋鮮于樞所製〈劉遺安壽詞〉，謂「此辭作于辛丑，聞明年漁陽歿」。吳訥跋袁靜春（易）《集詩帖卷》，謂「壬寅伯機北還，得官太常典簿以歿」。	改浙東宣慰司為宣慰司都元帥府。	